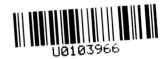

書苑
拾遺

譚延闓書枯樹賦

王褘 主編

馮威 編

上海辭書出版社

譚延闓（一八八〇—一九三〇），初名寶璐，字祖安、組庵、祖庵，號無畏、慈衛、訒齋等，湖南茶陵人。清大臣譚鍾麟之子，清末民初重要政治家、書法家。他在光緒三十年（一九〇四）以甲辰科會試第一名賜進士出身，授翰林院編修，曾任湖南咨議局議長。辛亥革命後，他成爲職業政治家，歷任國民政府要員，官至國民政府主席、行政院院長。有《組庵詩集》《譚祖安先生書麻姑仙壇記》《譚延闓文集》《譚延闓日記》等著作行世。

作爲名門望族的後代，譚延闓五歲開蒙讀書、寫字。早年仿清代書家劉墉、錢灃和翁同龢的楷書和行書，三十歲以後留意唐代書家顏真卿碑刻，尤嗜大字《麻姑仙壇記》，曾於一九一四年至一九二二年勤臨二百二十遍，同時參以錢灃楷書筆意，最終形成用筆老辣勁拙、結體寬博疏闊、章法茂密沉雄的風格，將清代中期以來由錢灃、何紹基和翁同龢接力的顏體楷書風格推至新的高峰。譚延闓的行書主要學習顏體和翁同龢，成就斐然。晚年試圖通過臨習蘇軾、米芾等各家行書實現變法，但天不假年，令人扼腕。

書法爲譚延闓一生最重要愛好。他雖無專門書論，但在詩歌、題跋、書信和日記等文獻中偶有提及，皆肯綮之言。其論『北碑南帖』，有『唐以前皆師右軍，無所謂南北，……他日鐵路開通，發見北朝人簡札書，必可證吾說。以圓熟爲南宗，方硬爲北宗，必非定例也矣』。論書格，則有『作詩與寫字同，寧澀毋滑，寧拙毋俗，寧苦毋易』。論結構，則有『古人作書，上不讓右，左不讓下，蓋作書時聞於無見好之心未嘗預爲之地也。其拙在此，其高出後人亦在此。顏書明顯，小歐亦然，寧上占下地步、左占右地步也』。

譚延闓在三十歲以後書名漸起，隨着位高與日俱增，求書者衆，一時紙貴。二十世紀三十年代中期，他以字徑逾尺的顏體楷書爲中山陵紀念碑書寫『中國國民黨葬先總理孫中山先生於此』碑文，此金字豐碑至今巍然聳立。

譚延闓曾多次書寫北周文學家庾信撰作的辭賦名篇《枯樹賦》。他於壬戌年（一九二二）立夏後二日書寫的楷書《枯樹賦》於民國二十五年（一九三六）由中華書局出版。此作蓄霸氣於醇雅，含奔放於留駐，加之自運，比臨寫的《麻姑仙壇記》更加自然生動，堪稱譚體楷書的代表作品。爲廣流傳，今據以重新編印出版，合四頁於一頁影印，尚希周知。

篆書的吳稚暉和擅於隸書的胡漢民並稱『民國四大書家』。

一九四八年，定位於書法入門書的民國書法大家作品合集《書法大成》出版，將譚臨顏體楷書和自書楷書列入『正楷臨範』，供學者參考。在民國書法史上，憑借一手廟堂氣息濃厚的顏體楷書，譚延闓與長於草書的于右任、優於

庾子山《枯樹賦》。殷仲文風流儒雅，海內知名。代易時移，出爲東

庾子山
枯樹賦
殷仲文
風流儒
雅海內
知名代
易時移
出爲東

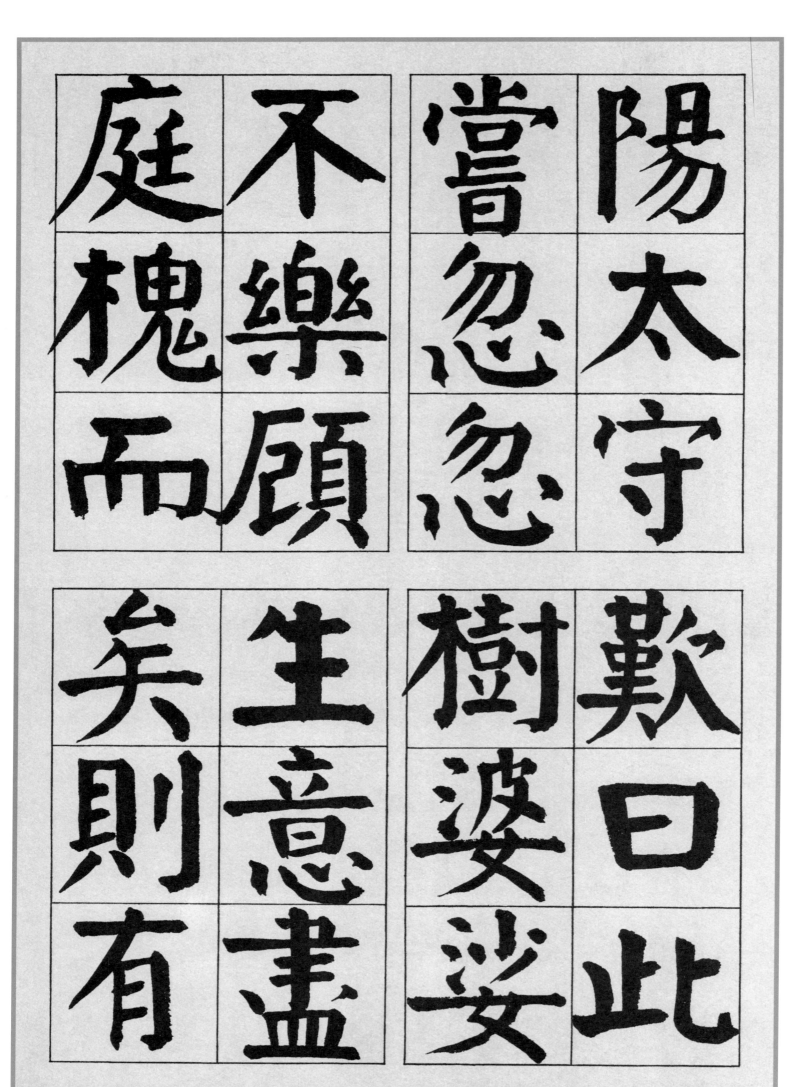

庭 不 嘗 陽
槐 樂 忽 太
而 顧 忽 守

矣 生 樹 歎
則 意 婆 曰
有 盡 娑 此

白鹿貞松，青牛文梓，根柢盤魄，山崖表裏。桂何事而銷亡，桐何

白鹿貞松

青牛

松青牛

柢盤魄

文梓根

山崖表

裏桂何

亾桐何

事而銷

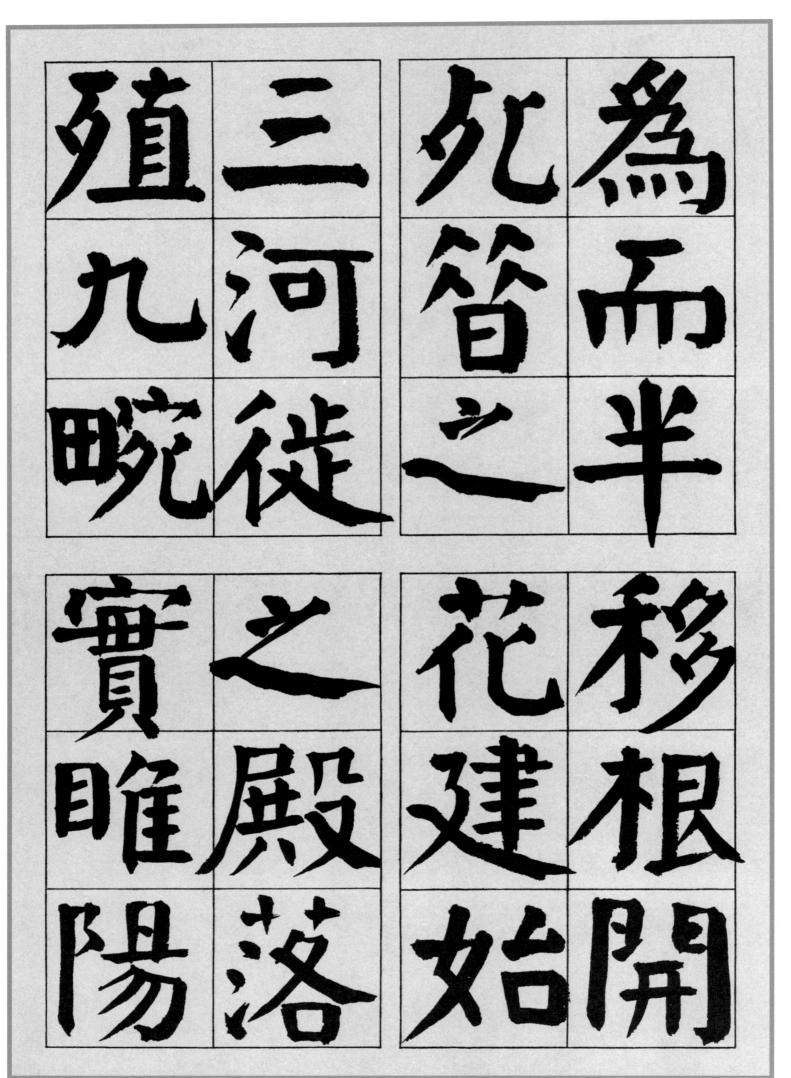

殖 三 死 爲
九 河 笤 而
畹 徙 之 半

實 之 花 移
睢 殿 建 根
陽 落 始 開

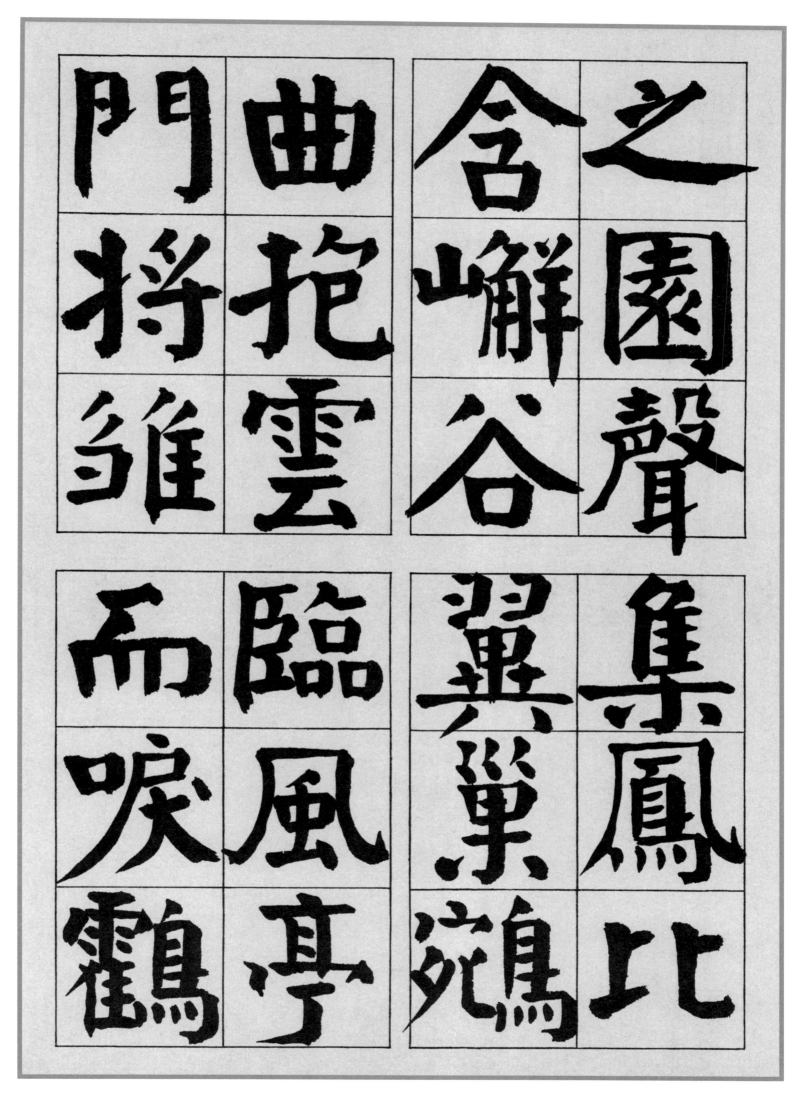

之園。聲含巇谷，曲抱《雲門》。將雛集鳳，比翼巢鶵。臨風亭而唳鶴，

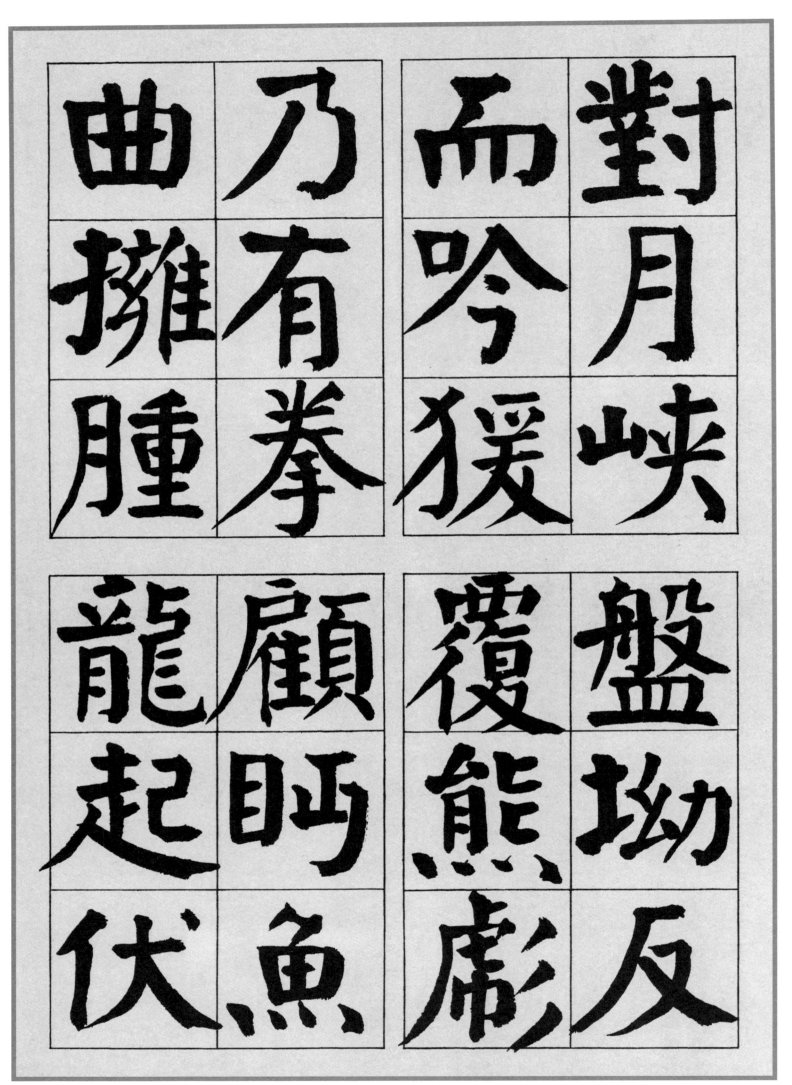

曲 乃 而 對
� 有 吟 月
腫 拳 猨 峽

龍 顧 覆 盤
起 眄 熊 坳
伏 魚 彪 反

節豎山連，文橫水蹙，匠石驚視，公輸眩目。雕鐫始就，刳剔仍加，

節豎山連

文橫水蹙

匠石驚視

公輸眩目

雕鐫始就

刳剔仍加

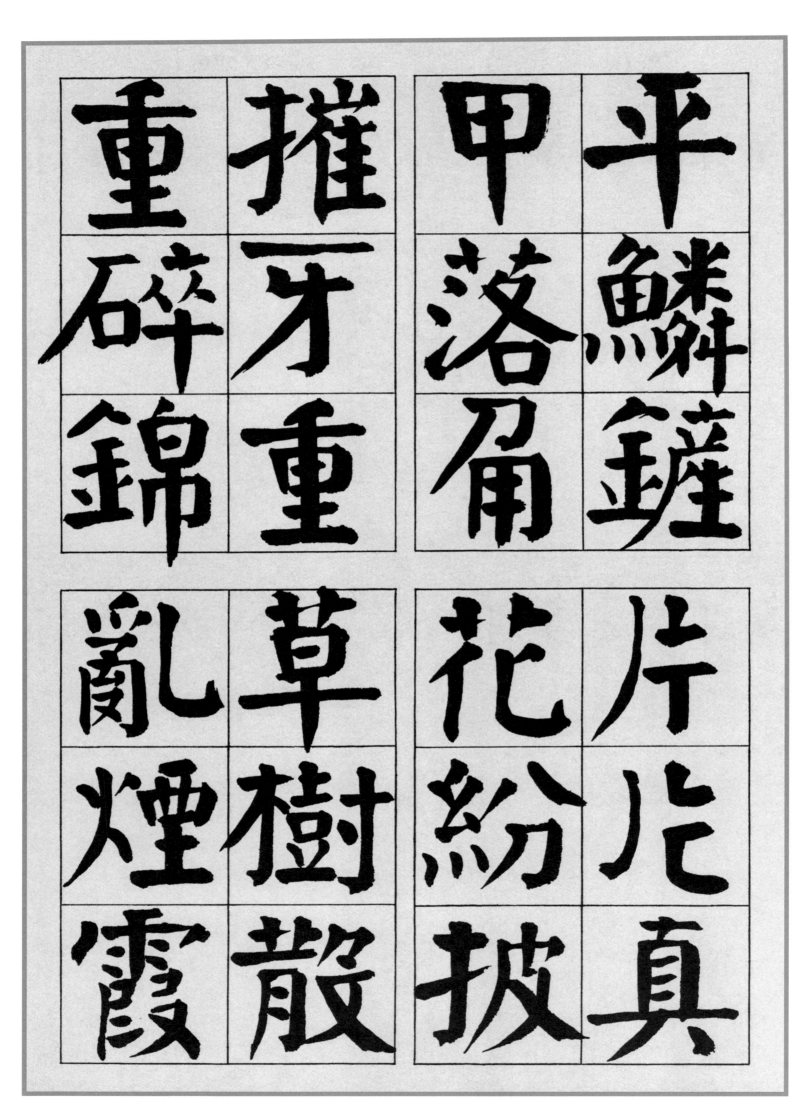

平鱗
鑯
甲
落
扁

摧
牙
重

重
碎
錦

片
片
真

花
紛
披

草
樹
散

亂
煙
霞

遷森梢

平仲君

子古度

若夫松

夫秦則大

受職

梣千年

百頃槎權

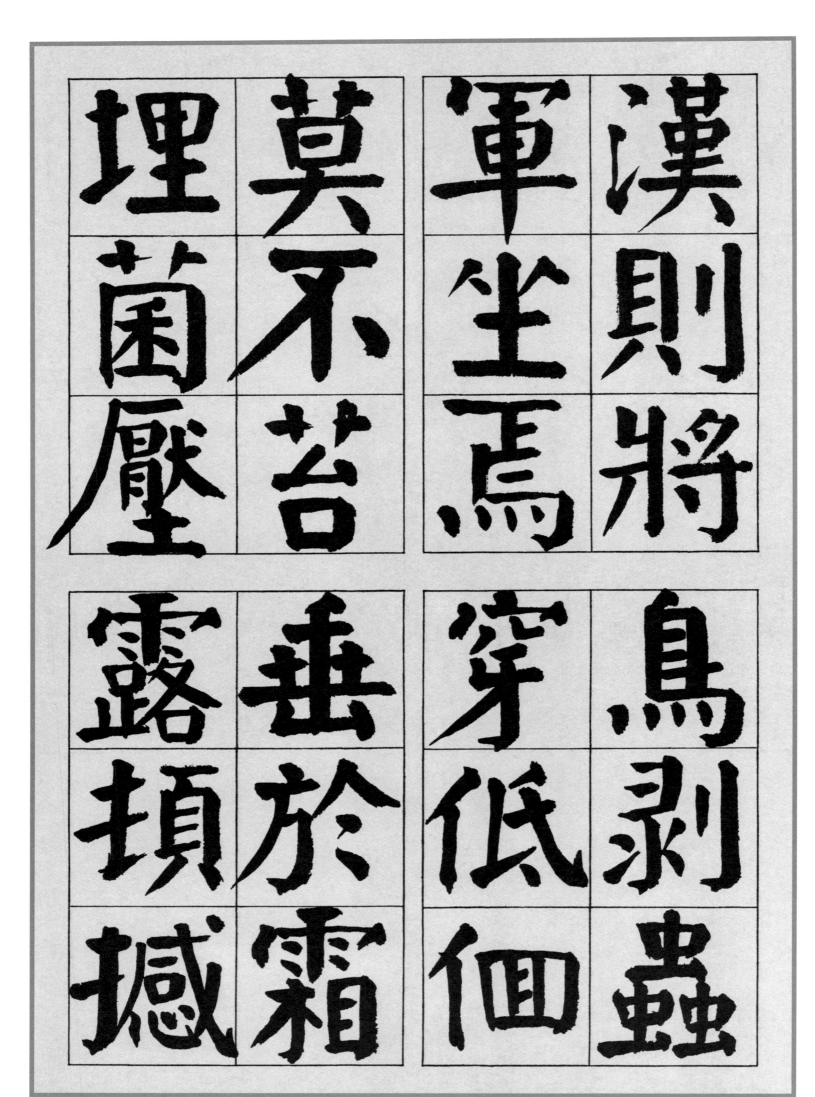

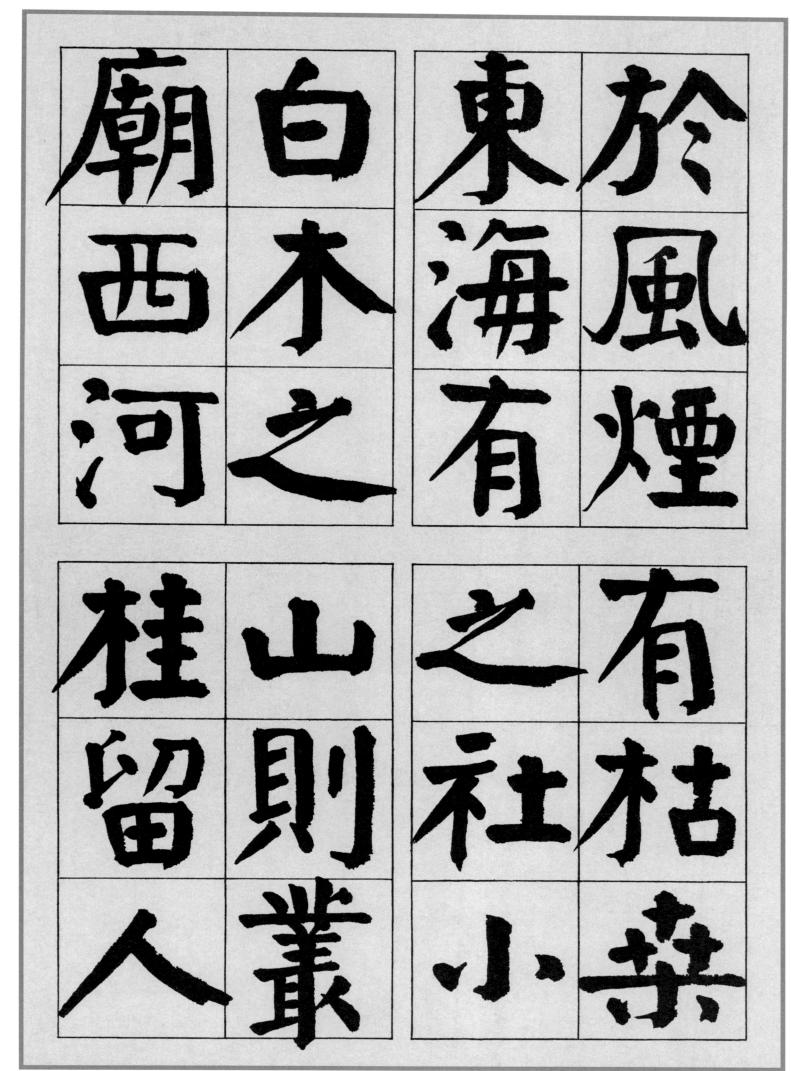

於風煙。東海有白木之廟，西河有枯桒之社，（原蹟有脫句，篇末作補書。編者注。）小山則叢桂留人，

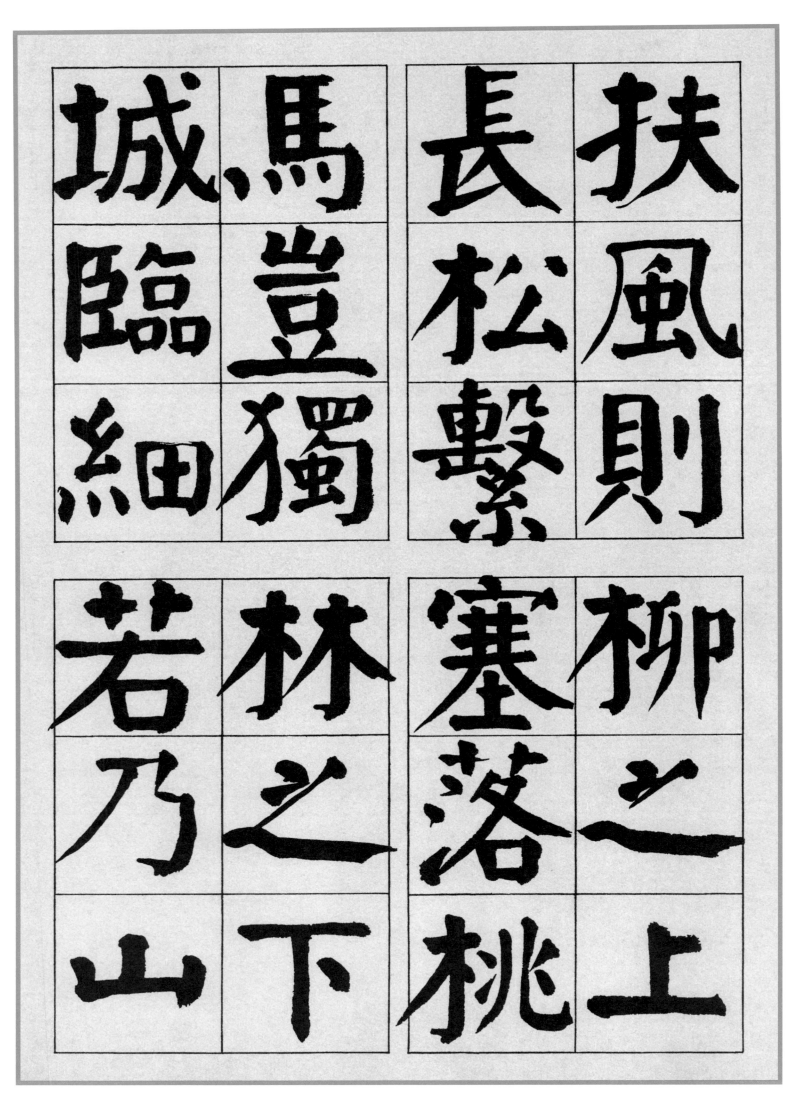

城馬長扶
臨豈松風
細獨繫則

若林塞柳
乃之塞之
山下桃上

河阻絶，飄零離別。拔本垂淚，傷根流血。火入空心，膏流斷節。橫

河阻絶

飄零離

根流血

火入空

垂淚傷

別拔本

心膏流

斷節橫

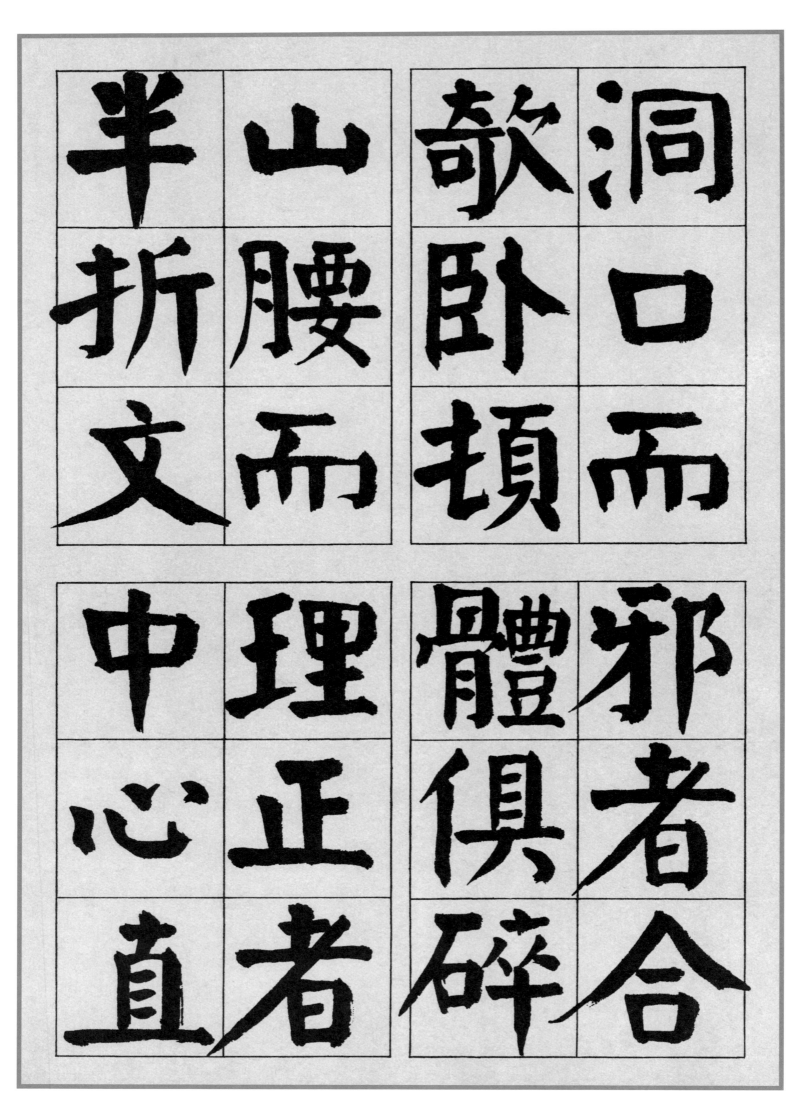

半	山	欹	洞
折	腰	卧	口
文	而	頓	而

中	理	體	邪
心	正	俱	者
直	者	碎	合

裂。載瘿含瘤，藏穿抱穴。木魅睗睒，山精妖孽。況復風雲不感，羈

裂戴瘿
含瘤藏

木魅睗
穿抱穴

睒山精
妖孽況

不感羈
復風雲

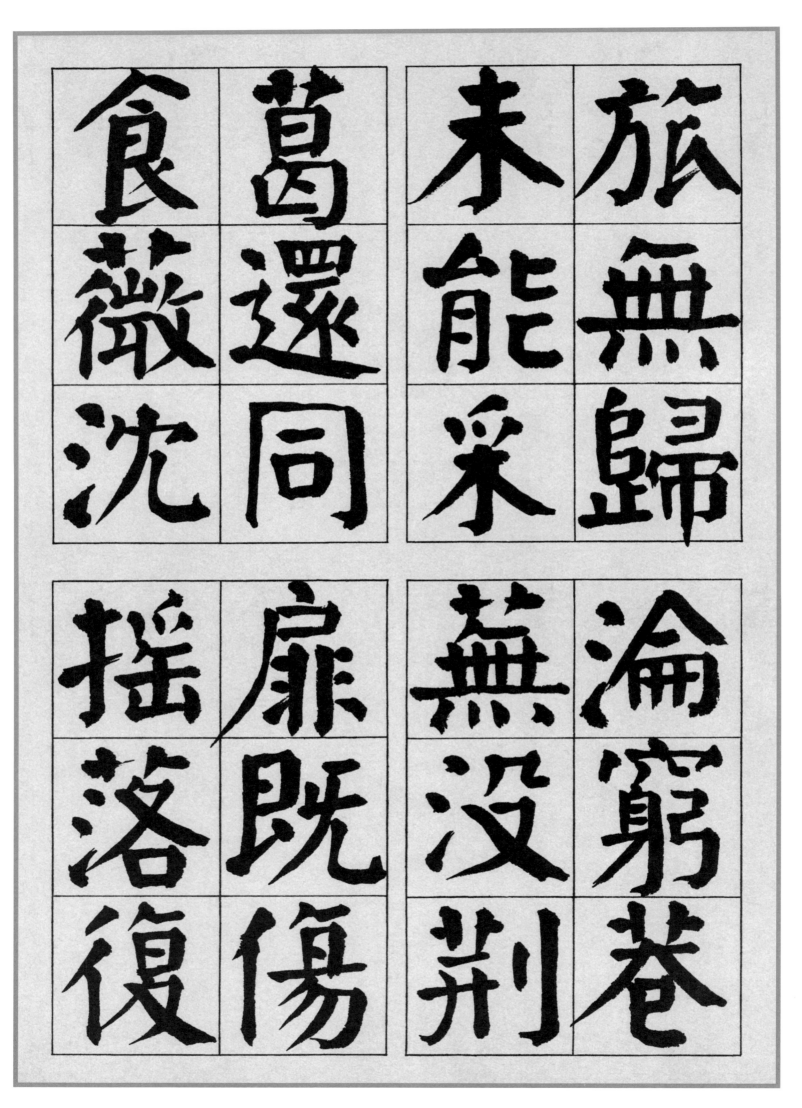

食薇沈 葛還同 未能采 旅無歸

搖落復 扉既傷 蕪沒荊 淪窮巷

嗟變衰

淮南云

斯之謂

矣乃爲

長年悲

木葉落

章三月

歌曰建

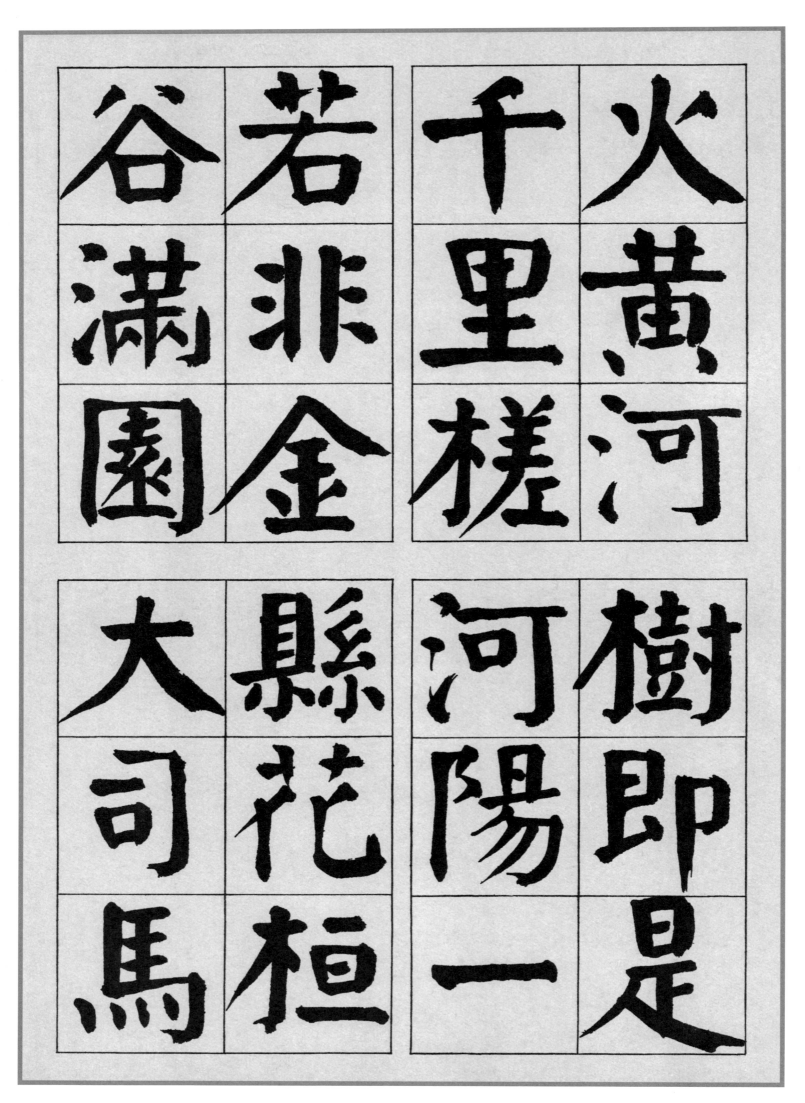

谷 滿 園 若 非 金 千 里 槎 火 黃 河

大 司 馬 縣 花 桓 河 陽 一 樹 即 是

聞而歎曰：「昔年移柳，依依漢南。今看搖落，悽愴江潭。樹猶如此，

聞而歎曰昔年

今看搖落悽愴

依漢南移柳依

猶如此江潭樹

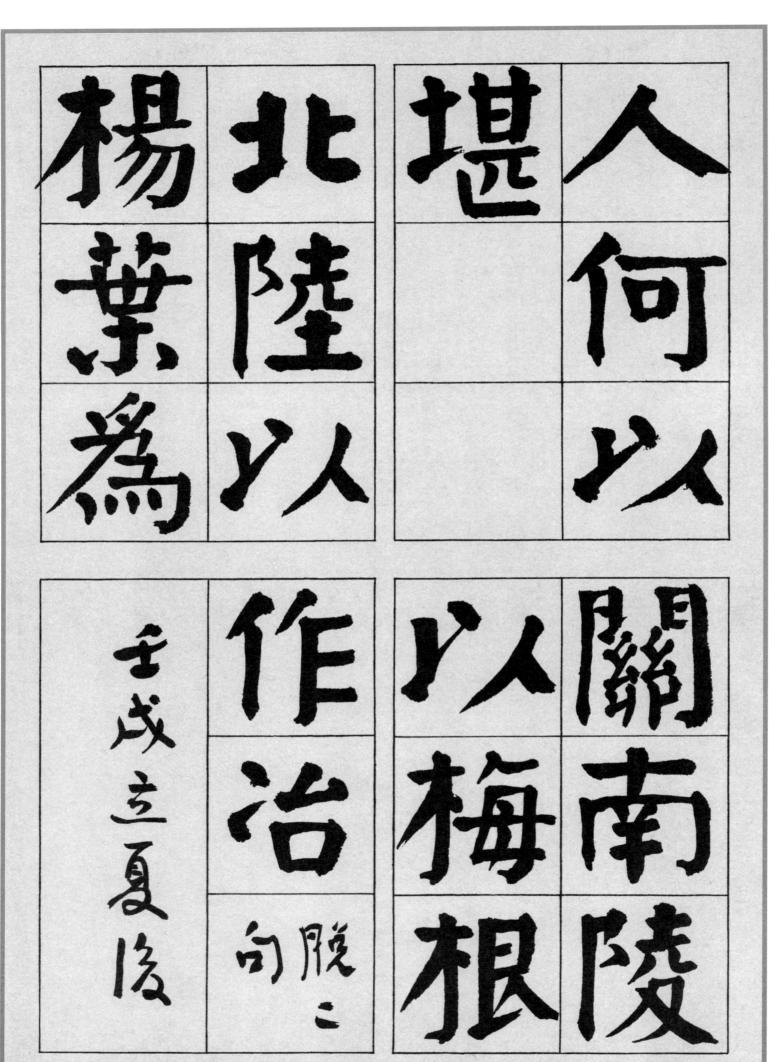

二日，樹陰正綠，坐小窗前書此。黙翁。